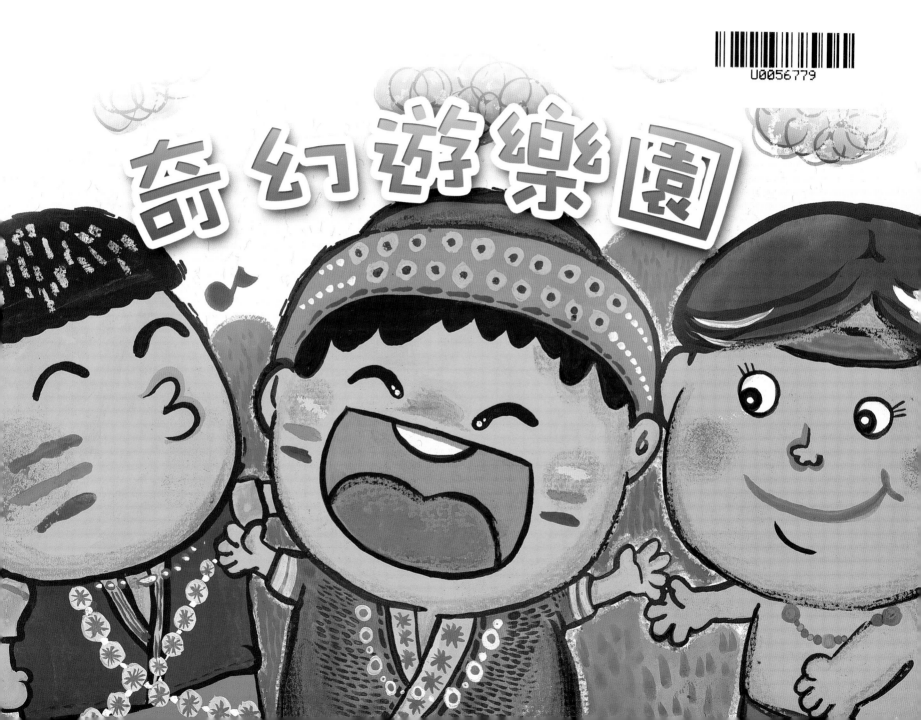

作者簡介

吳幸如

現任：台南女子技術學院幼保系講師（專）
　　　台南大學幼教系兒童音樂治療課程
　　　台南市兒福中心音樂教育與音樂治療督導

　　五歲習琴，父母皆好詩書文藝，故自幼深受藝術與音樂薰陶。台南家專（現台南女子技術學院）音樂科畢業後，赴加拿大就讀於多倫多皇家音樂學院，獲鋼琴演奏與理論教師特優文憑，並修習奧福、達克羅士、高大宜等完整訓練課程。多次參與國際音樂治療研習，引發研究音樂治療在兒童與特教領域應用的興趣，赴美研習音樂治療課程，為美國音樂治療學會（AMTA）會員，並獲表達性藝術音樂治療（EAMT）證書、音樂教育碩士學位。從事兒童音樂教育近二十年，多次主持國中、國小、幼稚園音樂師資培訓，以及參與各縣市教育局主辦之「藝術與人文」領域師資培養計畫，亦受邀於楠梓特殊學校、南部精神醫療院所、特教機構等從事音樂治療之輔導工作，及各大醫療機構的音樂治療與實務課程之講授分享與示範演練，完成音樂治療相關研究多篇，分別發表於相關大專院校學報、專業研討會、與大型國際學術會議。目前任職於母校台南女子技術學院幼保系，教授兒童音樂教育概論、兒童音樂課程設計、創造性肢體律動、幼兒肢體開發、兒童音樂治療、親子音樂活動理論與實務……等課程。

繪者簡介

賴虹年【西瓜魚】

台南女子視覺傳達設計
是一個喜歡畫畫的普通人
除畫畫好像還是只會畫畫
也喜歡攝影，東拍拍西拍拍
記錄自己的生活

千展圖書文化有限公司美編人員
兼職兒童插畫

指導語

　　本系列之表達性藝術幼兒音樂課程系列分為小班、中班、大班「教學指導手冊」兩本與「幼兒音樂課本」六本。「幼兒音樂課本」須搭配同系列的「表達性藝術幼兒音樂課程教學指導手冊」來實施教學，每一主題單元都可以當成主題性的課程，或成為原有的音樂課程的教學補充資料。甚至中、大班的單元內容可以延伸應用至國小一、二年級「九年一貫課程之藝術與人文」的領域裡。

　　「幼兒音樂課本」，筆者希望提供的是一本幼兒學習成長的紀錄本，課本裡將保留幼兒藝術作品與音樂活動中為幼兒所拍攝的照片，希望指導老師們能用心參與幼兒的學習過程，豐富幼兒們的童年記憶。所以照相留影是不可或缺的一環，一步一腳印，讓幼兒擁有一份美好的回憶。中、大班的「幼兒音樂課本」會附上節奏卡，可以請幼兒拆下後收放於課本封底的透明袋裡，指導老師可以視課程的需要來搭配使用。此外，每本課本中會附上獎勵小貼紙，可以請幼兒在每一單元課程結束後，撕下一張，貼於目錄的小方格中，代表他已完成此課程。

　　人文藝術的涵養與教育必須從幼兒時期開始培養，才能達到事半功倍的效果。日後致力於開發教學資源與學習是筆者努力的目標，由於個人才疏學淺，在課程的規劃與設計上或有不盡完善之處，還請先進們與讀者不吝指教。

目錄

1 飛機衝上雲霄

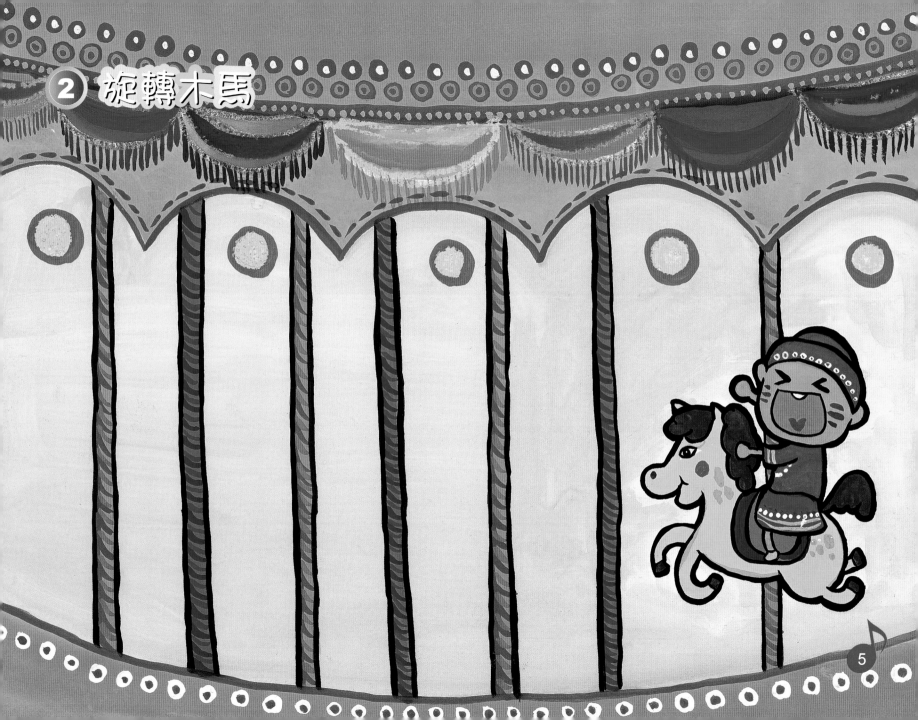

② 旋轉木馬

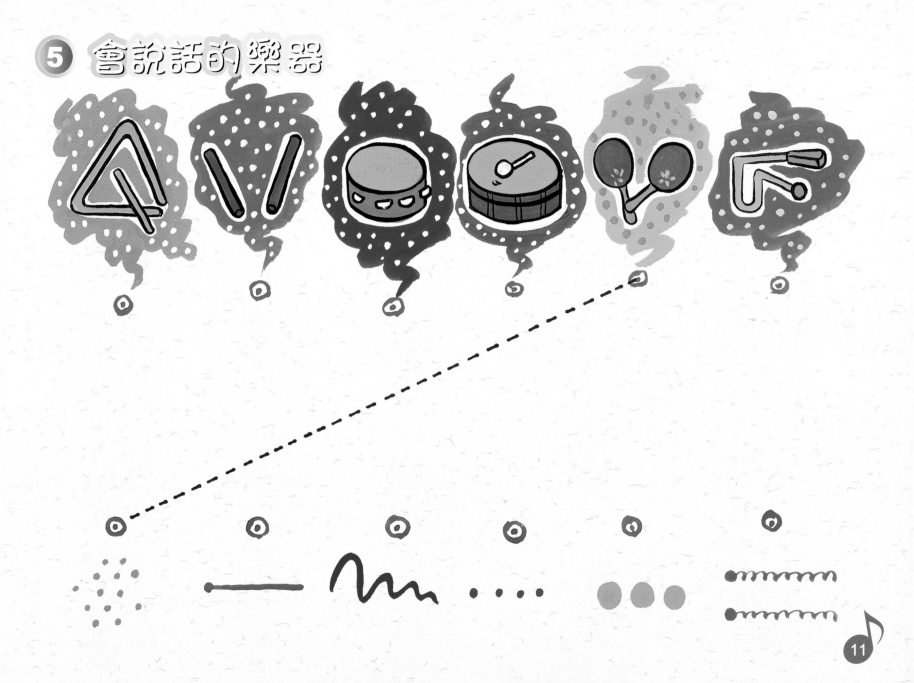

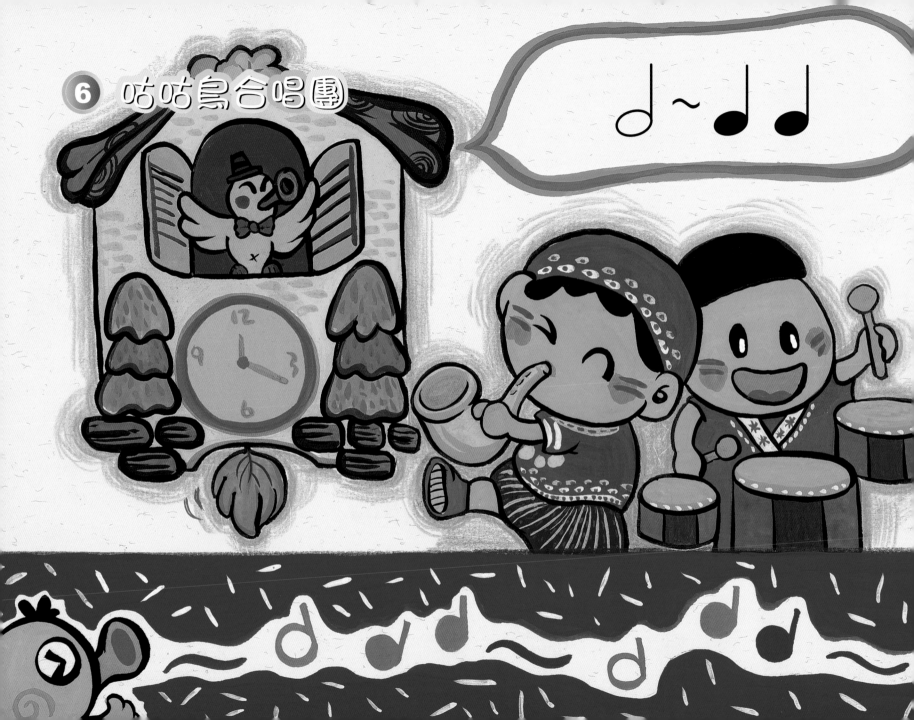

咕咕鳥

童韻：吳幸如

4/4 咕 咕 鳥 〜 愛 唱 歌 〜

唱 起 歌 來 咕 咕 咕 〜

咕 〜 咕 咕 咕 〜 咕 咕

長 音 短 音 真 好 聽 〜

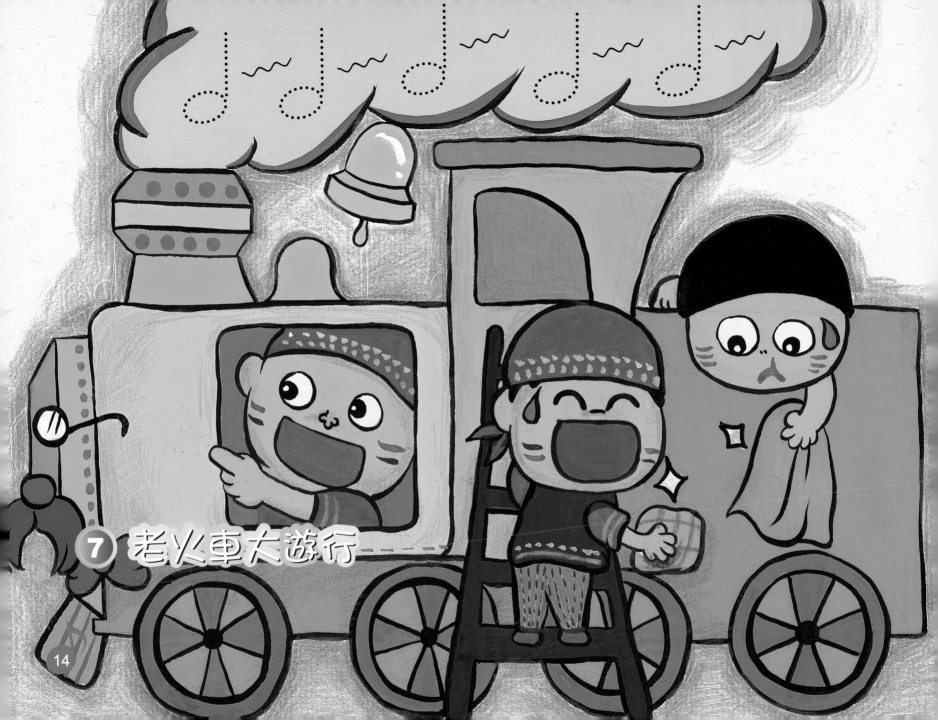

⑦ 老火車大遊行

老火車

詞曲：吳幸如

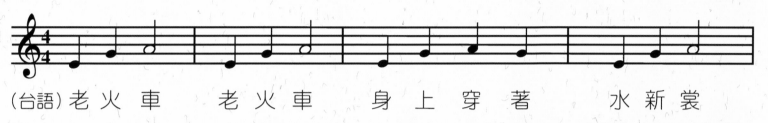

(台語) 老 火 車　　老 火 車　　身 上 穿 著　　水 新 裳

老 火 車　　老 火 車　　開 在 鐵 枝　　真 開 活

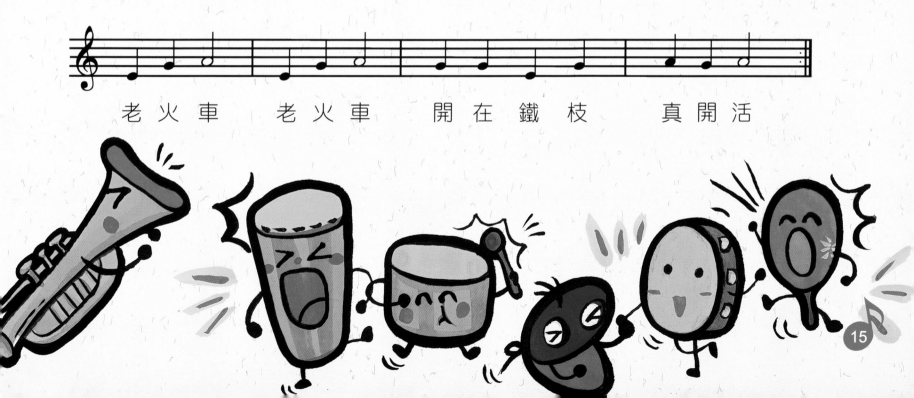

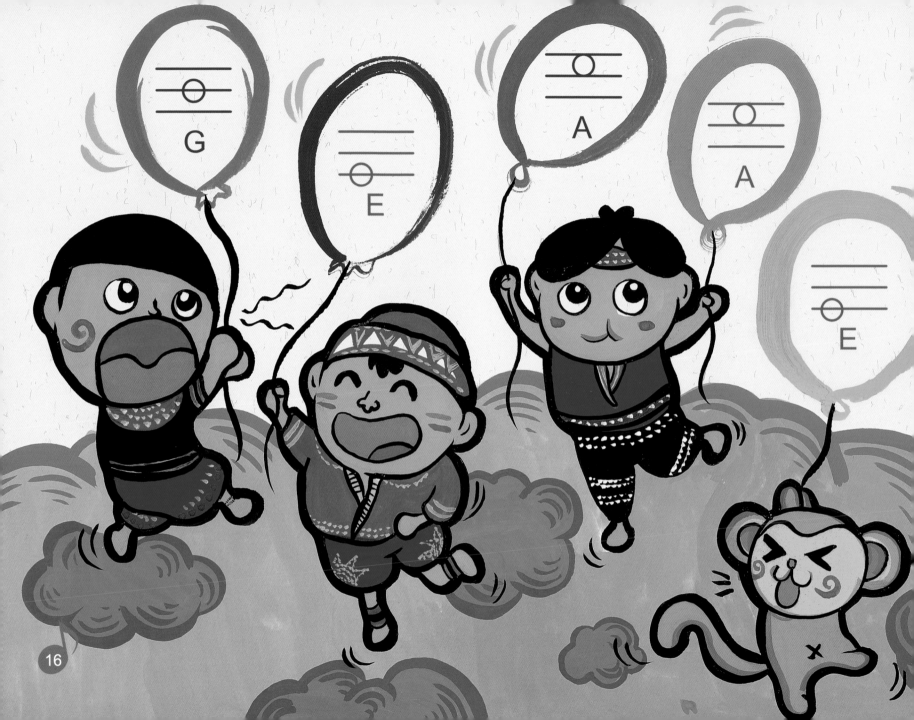

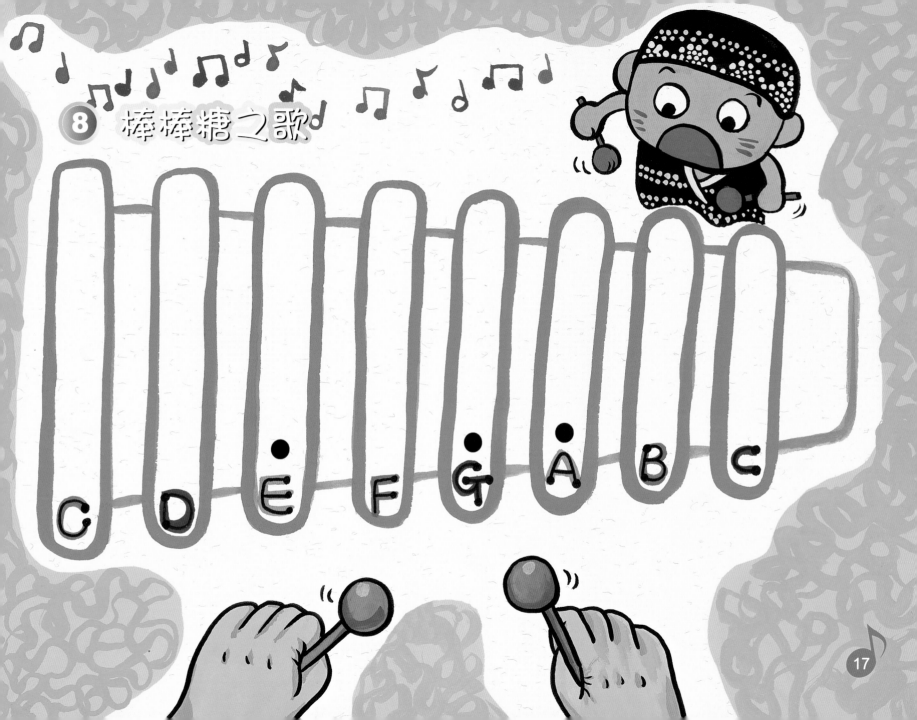

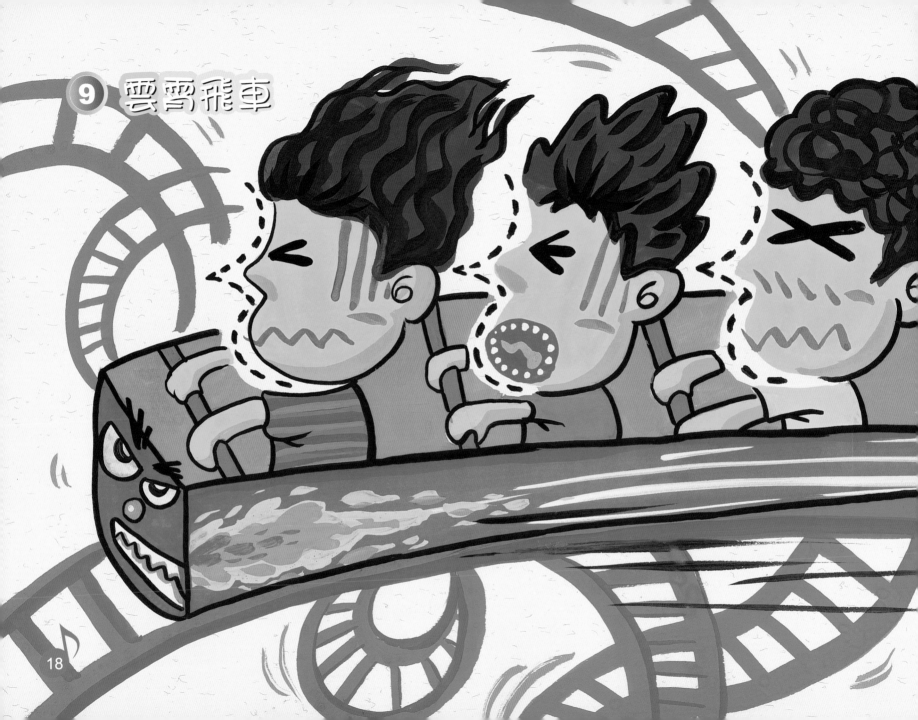

天頂的火車

詞曲：吳幸如

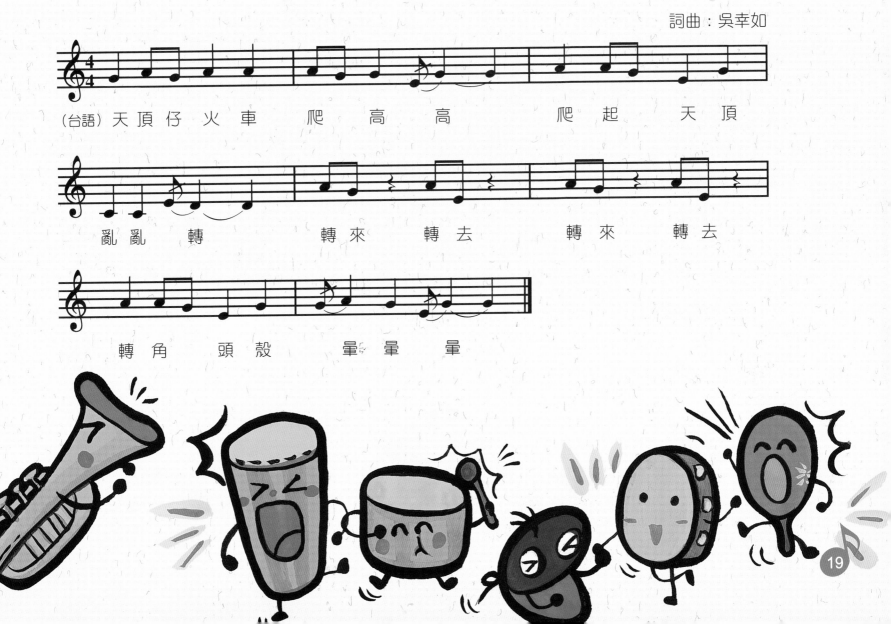

（台語）天頂仔 火車 爬 高 高　　爬 起 天 頂

亂 亂 轉　　轉 來 轉 去　　轉 來 轉 去

轉 角 頭 殼　暈 暈 暈

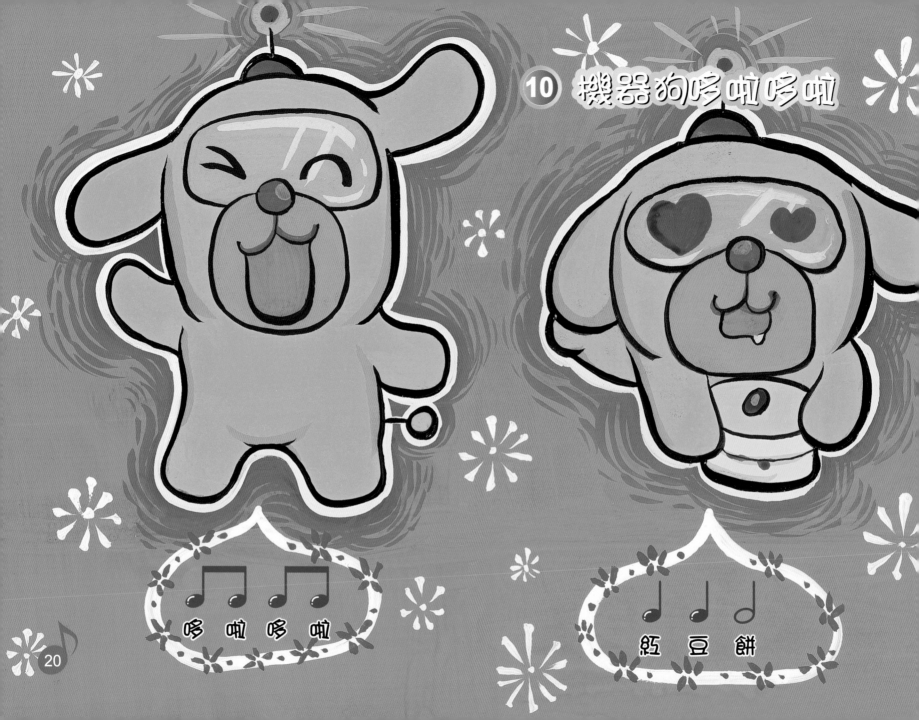

10 機器狗哆啦哆啦

哆 啦 哆 啦

紅 豆 餅

20

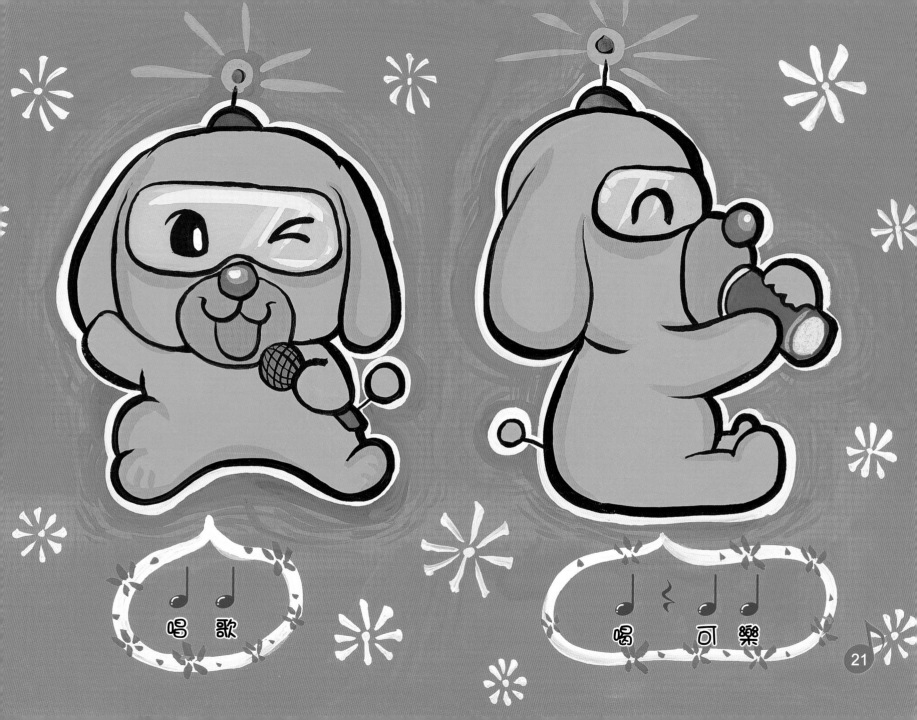

唱 歌

喝 可 樂

21

12 嘉年華會

照片黏貼處

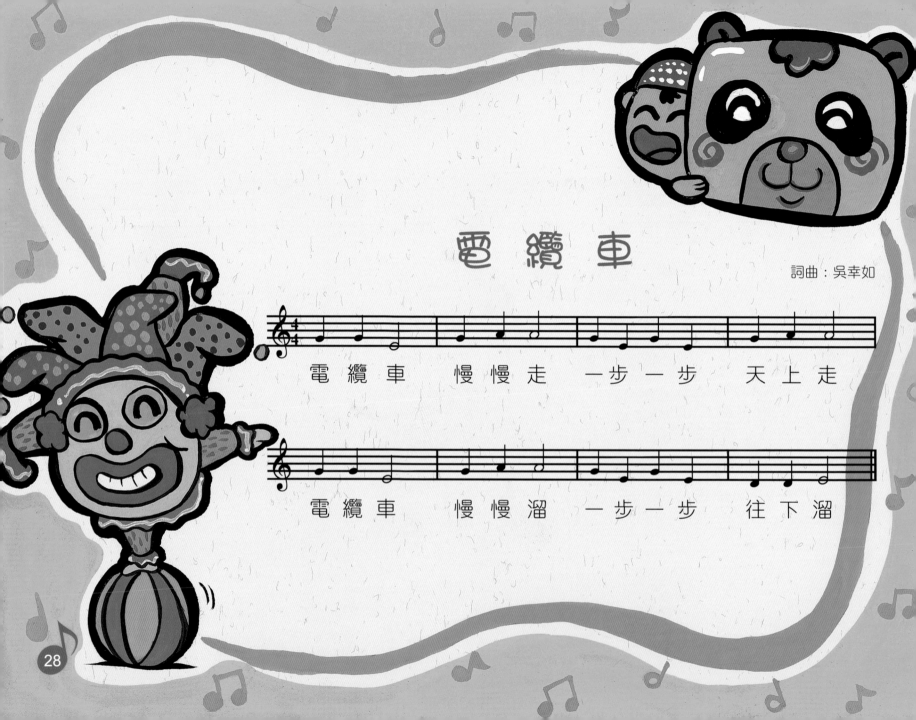

電纜車

詞曲：吳幸如

電纜車　慢慢走　一步一步　天上走

電纜車　慢慢溜　一步一步　往下溜

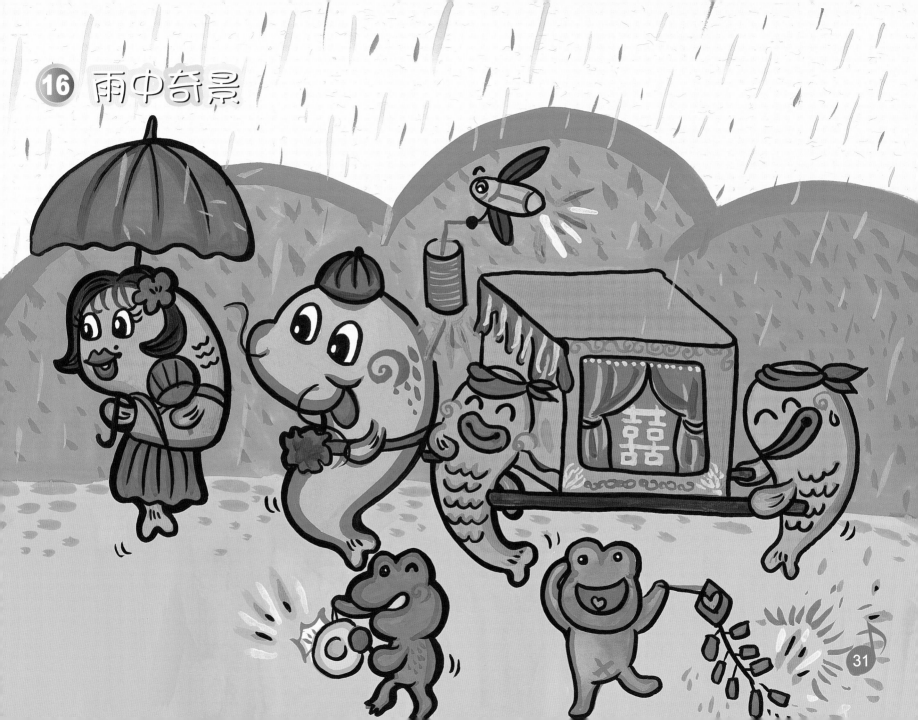

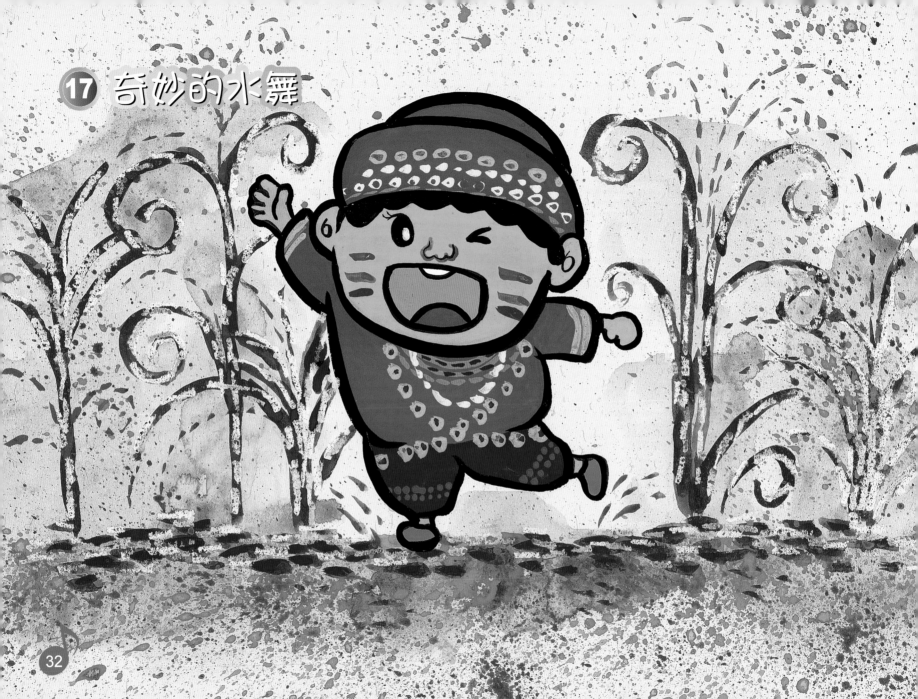

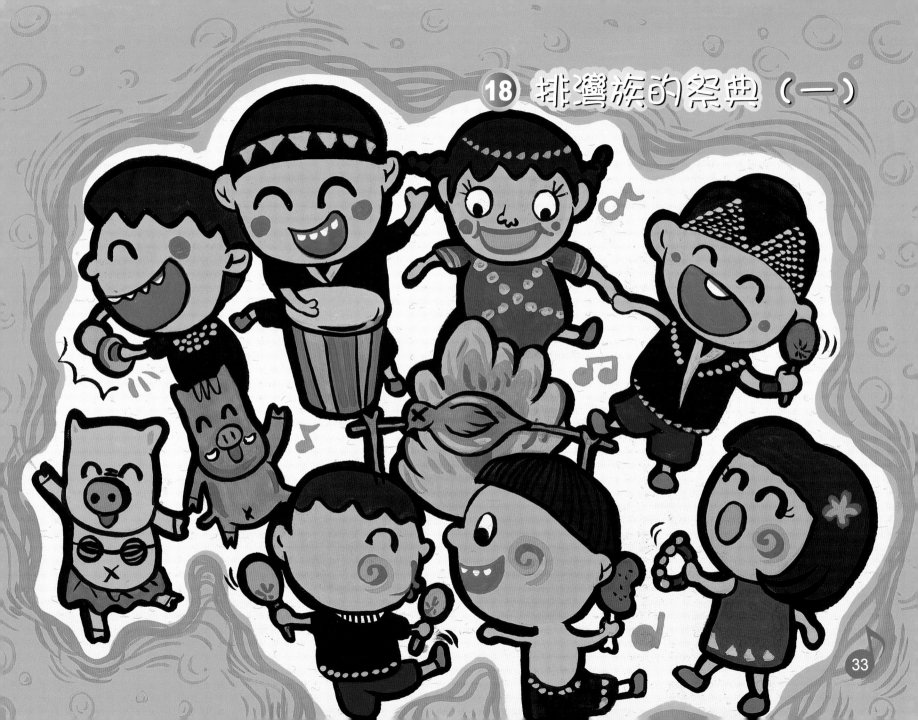

照片黏貼處

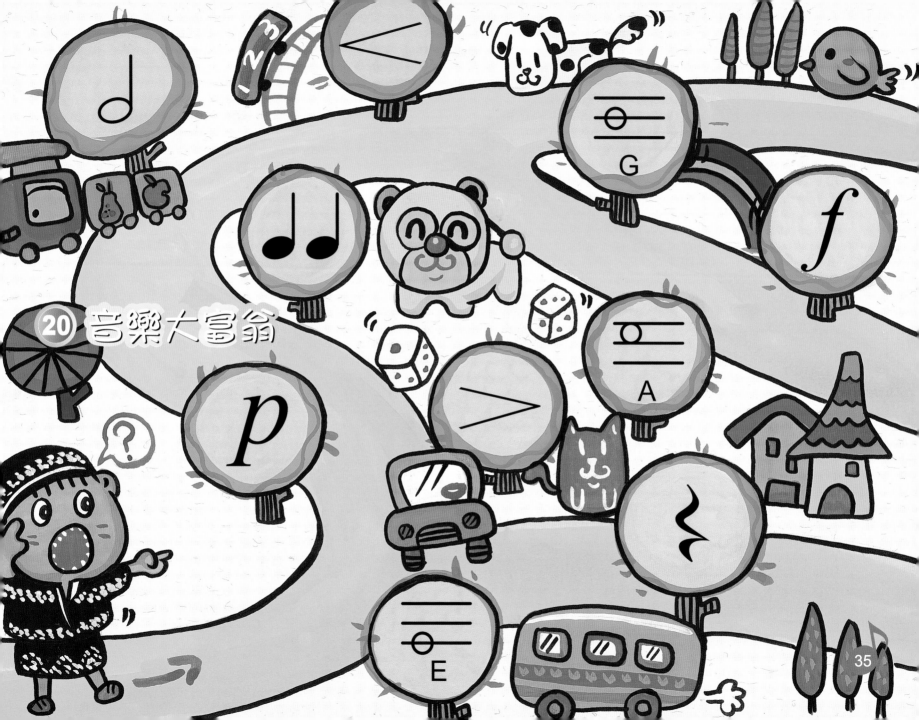

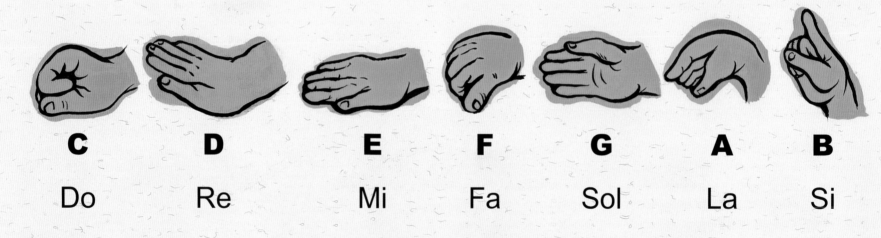

C Do **D** Re **E** Mi **F** Fa **G** Sol **A** La **B** Si

② 旋轉木馬

獎 勵 貼 紙

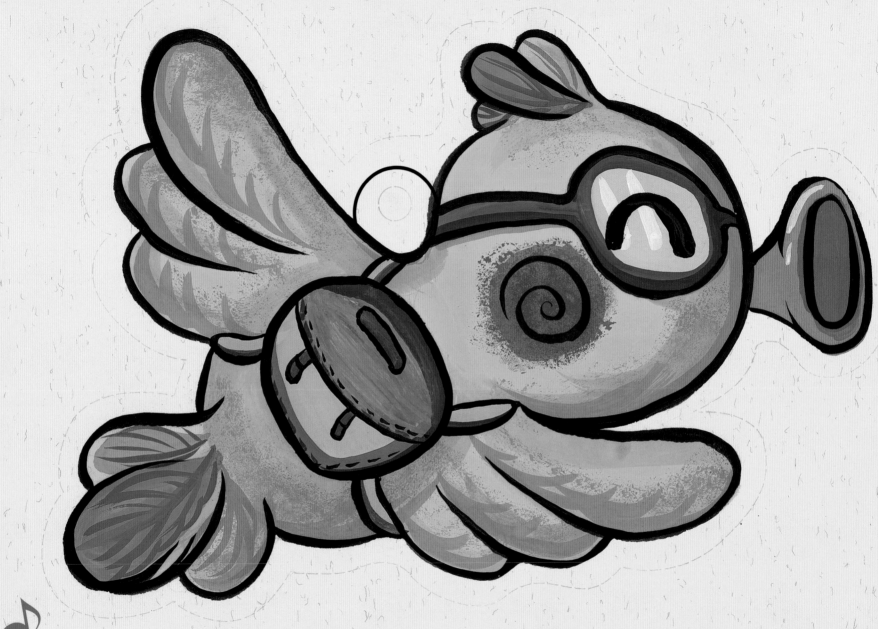

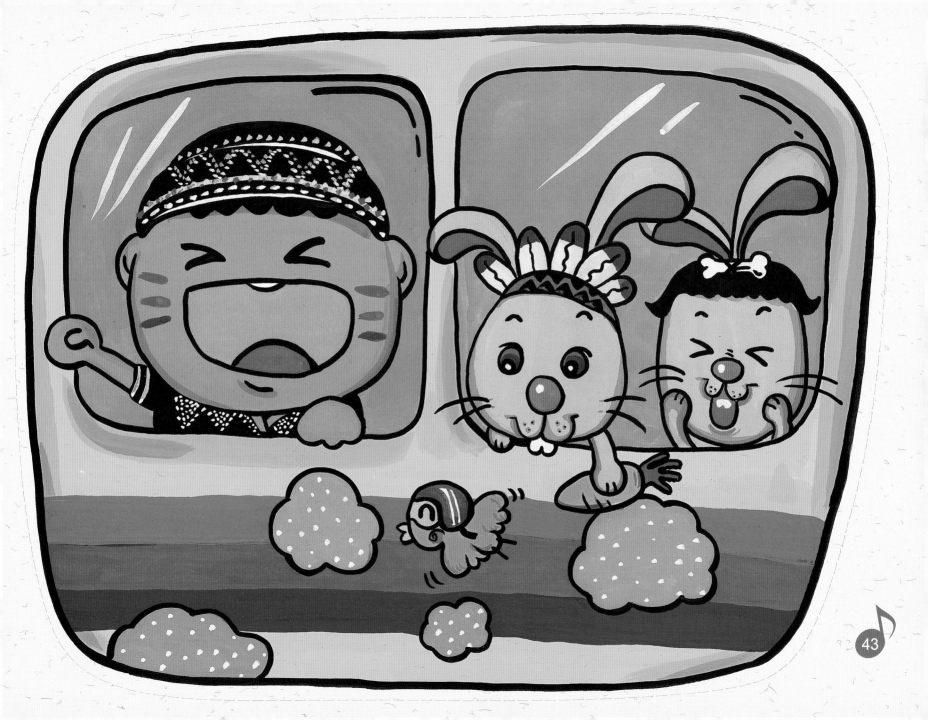

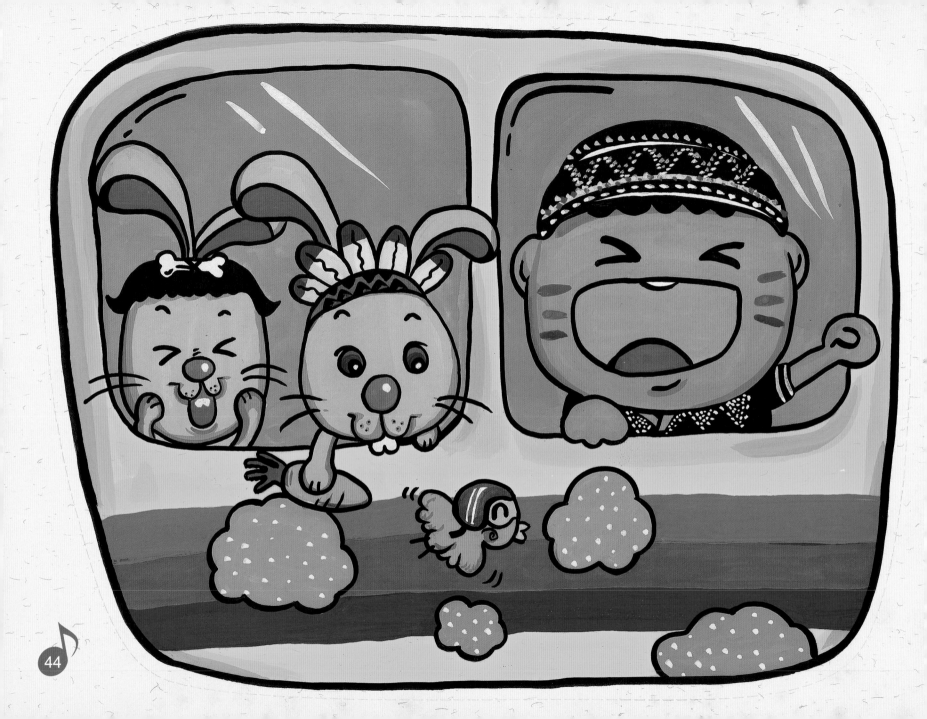